鋼筆字名師手把手教你讀帖、逐字解構，
寫出有自己味道的好字

丹硯式習字法

丹硯—著

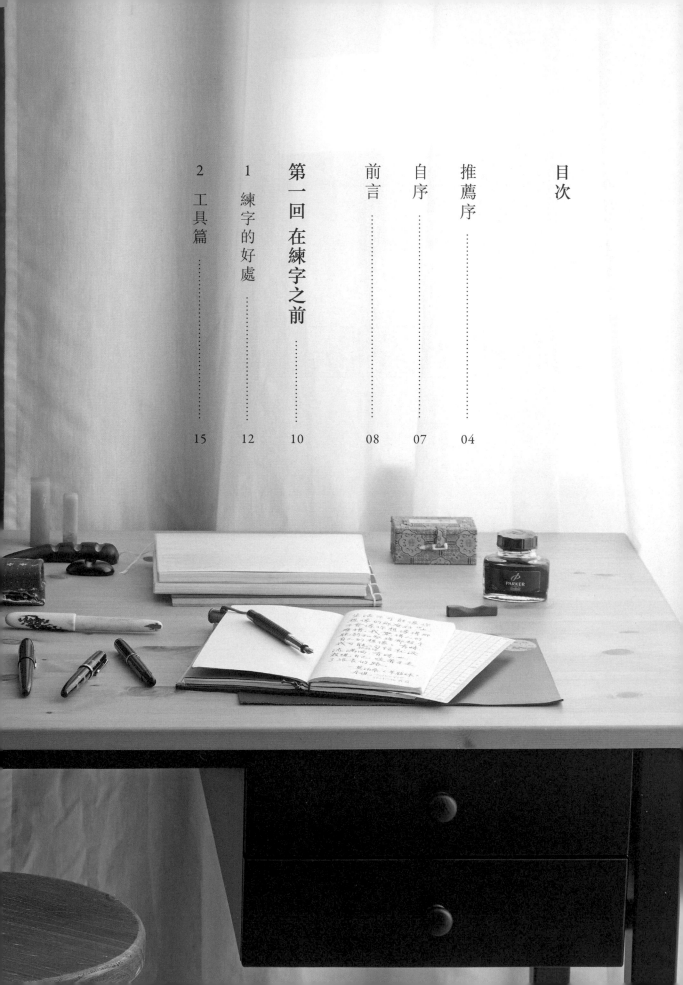

推薦序

小品雅集 ——李台營

在網路不發達的時候，我創辦了筆閣；與丹硯便是在筆閣相識，迄今也十餘年。丹硯寫得一手好字是眾所皆知，得獎、帶學生出去比賽更是時有所聞，只是那時誰在乎寫字？也沒有媒體去報，這一塊始終未得重視。

我認為一個國家沒有文字，就不會有文化，現代人太倚賴電腦，少於書寫，便忘了筆墨之情。

今年，是揮毫落紙的覺醒之年，丹硯是這領域的佼佼者，能由他來出一本好書，對我們來說，是「鋼筆界的幸福」；對年輕人來說，是「真有益處」；對丹硯來說，是「不為名利」。

有這個能力，就盡一份力。

推薦序

鋼筆旅鼠本部連版主——顏立中

作為一個粉絲而言，有機會為丹硯老師的著作推介，是椿猶如中了彩票的美差，滿心感激。

話說，我們在便利的數位社會中，與書寫漸行漸遠，甚至到了沒有注音輸入法就無法行文的窘況。我們漸漸失去了文字表記能力，而文字表記能力是文化的根本。

當然，一竿子把錯推給數位裝置並不公平，其中也有我們對書寫的自信欠缺有關。

字跡端正、是對自己的書寫的肯定與自信。

丹硯老師在旅鼠團發表過非營利的九十二法研究，使我獲益良多，而這本習字書由丹硯老師的教職背景加持，在學習上的系統化會更加完備，相信不論在習字理論或書寫實作面上，都能給我們更大的助力。

推薦序

《美字練習日，靜心寫好字》作者——楊耕

十年前，丹硯老師在 PTT 上打開了我對硬筆字的視野，他不厭其煩、無私地向大家分享練字與書寫工具的心得。

現在，這些寶貴的經驗與知識即將匯聚成冊，繼續以「丹硯式風格」引領大家走進硬筆美字的世界。

自序

「丹硯」是同宗長輩在前幾年賜我的名字，它經過仔細地推算，很適合我的命格。但我也希望保留過世的爺爺留給我的名字，所以便將「丹硯」作為表字和發表作品時的別號。它的發音和我在PTT所使用的帳號剛好相近（鄉民稱我「丹大」遠在長輩賜名之前），這也是一種緣分。

從國中起，我就開始用鋼筆了。

起初只是為了「用鋼筆和同學不一樣」這種膚淺的理由，字當然也沒美到哪裡去。國中老師就曾經將我的作業批過「丙下」，理由是字太醜。國二那年突然覺得自己應該把字練漂亮，於是從模仿同學寫字開始一點一點地改變自己。當時的我把字拆開，一次練一個部件，幾個月後我的字變

成了「甲上」。

長大之後，我迷戀上鋼筆。喜歡它的美麗外表、多變手感，愛它書寫時的輕鬆省力；最重要的是，寫字讓我放鬆心情、暫時沈澱自己。為了和更多人分享這些快樂，我架設部落格「小題大作的樂趣所在」，主動在網路上和許多同好分享心得。十多年之後的今天，我雖然不是最優秀的寫字高手，也和藏家沾不上邊，但我發現很多人和我一樣，也能領略到鋼筆寫字的快樂。階段性的任務已經完成，看著現在欣欣向榮的鋼筆同好圈，我總是十分開心。

接下來，我出了這本書。我開始練寫字時沒有人指導，走了很多冤枉路。但教學生寫字，讓我累積了很多經驗，可以幫助想練寫字的人更有效率。希望透過這本書，也能讓讀者體會到寫字的快樂，仿同學寫字開始一點一點地改變自己。在靜靜抄寫中感受到那股安定心神的力量。

07

前言

我必須先聲明，這本書所使用的所有結構方法和運筆方式，有許多前人書寫方法的總結，但也有很多我自己的心得。

我一直相信一件事：習寫鋼筆字（硬筆字）追求「結構的穩定」永遠都是最優先順位。先穩下了結構，之後練習筆法才有依據。這是因為硬筆先天在筆畫粗細的變化上不如軟筆，況且有了穩定的結構做後盾，筆法才有揮灑的空間。所以我在發展自己的教學理念的時候，嘗試了很多方法，找到最容易被初學者理解的結構方式，然後慢慢建構出現在這套字體。

有些時候讀者們會發覺我的寫法好像和別人有點不同？其實那泰半都是為了「容易理解」而做出的改變。我尊重各種不同的結構方式，也經常嘗試各種不同的寫法，畢竟書寫這檔事沒有什麼標準答案。所以練完這本書，能讓人學到的是我整理過的「丹硯式寫法」，學到怎麼架構出這種字體。

因為教學的對象可能有很多考生，所以在書寫的過程中我盡量化用標準字體。除非是參加字音字形比賽，不然這套寫法在考試時應該都能使用。雖然有很多時候我覺得古法更美、某個

異體字體的結構比標準字體的更合理，但為了
「實用」，最後都割愛了。也因為「實用」，
我去掉了大部分的筆法變化，把火力都集中在
「結構」上，如此一來，這些寫法可以更容易
地被各種筆書寫出來，也留下日後筆法精進後
的發展空間。

Less is more. 這本書的特色是：相較於把所有的
細節都寫出來，我花心思在「去掉」很多東西。

如果您寫完了它，應該能感覺得出不同。

當您買下這本書，恭喜您開始了一個夢想，一
個想把字練好的夢想。

丹硯書

大學時代的國音學教授把
我們班期中考的考卷和幼
教系班級交換改，據說我的
考卷因為字體美觀又出自
男生之手，被全班女生傳閱，
教授也讚了幾句。為啥我會
知道別班發生的事呢？因
為其中一位同學現在是我

寫字沒有捷徑

第一回

在練字之前

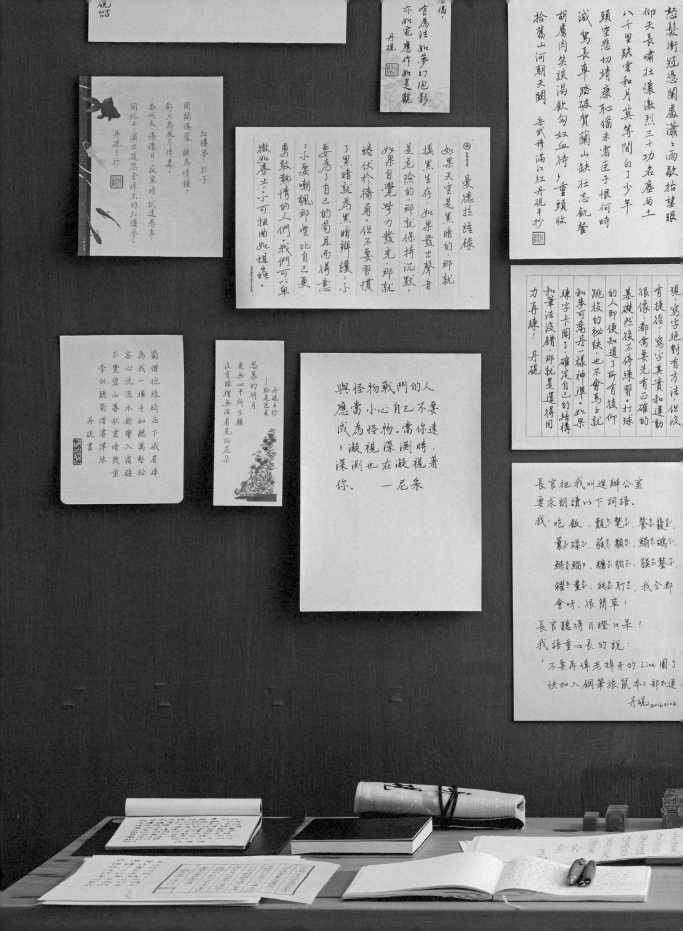

1 練字的好處

不知道從何時開始，字寫得漂亮的人，尤其是一手端正楷書的人，在傳說中有很多聽起來很有吸引力的「好處」。例如最常見的「心正則筆正，字寫得好看的人，人品也端正」這個說法。我自己練字多年，從中實在感覺不出練字對人品起什麼匡正作用。北宋蔡京、明代董其昌，這兩位古人書法成就是歷史級的高，人品卻也很有討論空間。

但練字確實是存在一些好處的。尤其是對學生而言，有一些便宜不得不佔。

一、練字能夠培養耐心

要說人品如何，練字幫不上大忙，但培養耐心是一定有效的。

心浮氣躁的時候要寫好字的例子不是沒有，張旭肚子痛時寫的草書「肚痛帖」後來傳頌千古；顏真卿得知姪子顏季明死於安祿山之手時，悲憤難當寫下的「祭姪文稿」被譽為天下第二行書。但一來這些作者大多實力已經非常堅強，即使情緒不穩定也能發揮自己的紮實功底；二來這些作品裡頭，極少楷書啊！

練習寫硬筆楷書，每次寫字時必須先沉靜心情，一筆一畫書寫，也是一種心境轉換的練習。

一段時間之後，會變得容易冷靜下來，進而變得更有耐心。不管是學生或是已經出社會的人，讓自己能更沉得住氣，都是好事。

以我的經驗，寫得一手端正穩定好楷字的學生，學習表現通常也不差。能讓自己定下心來，學習自然更容易有效率。

二、練字讓考試變得吃香

在電腦閱卷還沒完全普及的今天，只要得動筆寫考卷，字漂亮的人就佔便宜。大概從中學開始，字體的美觀對於考試分數就會慢慢帶來影響。尤其是需要參加大型考試，得考作文或是申論題的考生，寫一手漂亮端正的好字，印象分數加得太大了！所以越早練好字，能佔這種便宜的時間越長。越是沒有量化評分標準的考試，越需要這種能佔即佔的便宜。

這單純是門生意，錙銖必較、目的是超越別人的考試，有便宜不佔是傻子。

三、寫字能放鬆心情

這點要和喜歡的筆、墨、紙一起配合，鋼筆玩家應該都有類似體驗：一天下來，讓人煩心的事終於告一段落。攤開書寫的工具，輕輕鋪平自己習慣的舊皮墊，感受筆尖和紙張的摩擦；沙沙的聲響搭配自己喜歡的音樂或是寂靜的夜，看著美麗的墨色在紙張上閃耀著光芒，如果你對這一切感到享受，寫字自然可以沈澱心情。

我喜歡睡前抄寫喜歡的文句，謄在專屬的筆記本上。一段時間之後，再翻翻它，好像複習當時的心境。

當然除了這些，還會有一些因人而異的收穫。像我在思考字體的結構要怎麼互相結合的時候，也更能理解人和人相處的那條無形界線，要怎麼柔軟自己的身段去配合別人。或許你也會從練字發現一些專屬自己的好處。

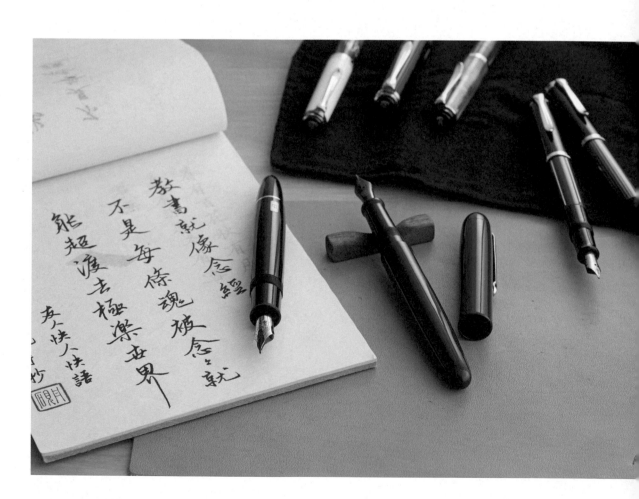

2 工具篇

工欲善其事，必先利其器，先準備好以下的工具，有助於練字工作的進行。

練字用筆

練字的工具本來不應有太多的侷限，但如果您是初學者，我建議先從鉛筆、鋼筆、鋼珠筆（水性）開始。是的，我沒說原子筆。

原子筆是個很便宜實惠的工具，但是它的先天結構並不那麼適合初學者用來練字：筆尖前端鋼珠搭配油性墨水，讓筆桿必須維持較垂直的角度才能出墨順暢。當然有些原子筆經過特殊設計，利用附加的握套改造出適合握持的角

度，那種就適合初學者練字。但鉛筆、鋼筆各有它在書寫過程上的優秀之處，利用這些優點可以幫助練字。

鉛筆

小朋友的小肌肉發展尚未完全，從國小四年級之後到成人，可以用自動鉛筆。鉛筆先用一般木頭鉛筆，建議的筆芯請採用比較軟的號數，至少2B（我自己用3B甚至4B）。用較軟的鉛筆芯不必太用力寫字，在初期修改握姿時比較容易維持姿勢的穩定。鉛筆也是容易寫出線條粗細變化的筆，書寫功力不管再怎麼進階，用鉛筆依舊很有表現空間。無論你是從什麼筆開始練字，一支順手的自動鉛筆都能陪你很久，值得投資。

鋼珠筆

鋼珠筆雖然和原子筆的結構一樣，是用前端鋼珠帶動墨水湧出，但水性墨水讓它書寫時不必像原子筆那麼用力，也不像原子筆要書寫時時清潔前端多餘的油墨（不清會整沱糊在紙上）。而且鋼珠筆也算是容易取得，所以我會準備一些鋼珠筆以備不時之需。除此之外，代針筆也有類似效果。

鋼筆

如果你是透過臉書社團「鋼筆旅鼠本部連」，或是部落格「小題大作的樂趣所在」，甚至是在PTT文具板認識我，都會知道我是個無可救藥的鋼筆狂熱者。鋼筆非常好玩，能玩上一輩子！從筆尖手感、筆身工藝、各種上墨方式、數不清的造型與材質，買都買不完的墨水炫惑顏色，甚至筆廠的歷史和工匠的傳承都可以成為購買目標。就算是不練字的人，也可能因為它是個超好玩的收藏目標而淪陷。

所以要練字，我最推薦鋼筆，除了私人感情因素，還有它的先天構造最適合寫字。

鋼筆的筆尖只要接觸紙面，墨水就會自然流出，輕輕碰著紙張即可寫出字，不必用太多力氣。而它需要斜持筆桿才是最佳的書寫角度，這也剛好符合持筆姿勢的要求。最重要的是，帶著些微彈性的鋼筆筆尖，寫出的線條柔軟多變，正好是表現硬筆字之美的絕佳媒介。買枝順手順眼的好鋼筆（大筆廠通常幾百元就能買到品質很穩定的鋼筆），再買瓶墨水，就可以快快樂樂地練字了。

練字用紙

本書的紙質在印刷時就已經特別針對鋼筆使用者，挑選了適合鋼筆的紙張。如果是自備紙張，可以用電腦印出本書使用的習字格子。丹硯式習字格子大小為寬1.8公分，高1.9公分，內有橫縱虛線各一條的規格。使用這種格子練出來的字，大小約是1.5公分見方。這種大小的字如果使用日常用的細字筆寫出來，很容易檢討缺失，因為字體結構上的問題不能取巧用粗線條或墨色變化騙過去。況且練這種較大的字，日用時要寫得小容易，但習慣寫小字的人要放大就比較難了。

鋼筆用的紙張一般只要是80g/m²以上的影印紙或印表紙都可以勝任，但要小心不要受潮。再好的紙如果受潮了，承受墨水的能力都會嚴重下降。即使買了高檔的紙張，受潮後拿來寫字也會跑出一堆墨水毛邊。所以喜歡囤積好紙來寫字的朋友們，絕對要準備防潮箱；沒有防潮箱，夾鍊袋和乾燥劑的組合也可以保存少量紙張。

練習過的紙張我建議不要馬上丟掉，過一陣子之後可以拿出來比對，順便檢討自己有沒有進步。

上圖：2005 年寫的字

下圖：2013 年再寫一次

練字墊

這裡的「墊」不是小學生用的墊板，而是帶有些許彈性的軟墊。要容易取得的可以找書局賣的透明軟墊，想配合鋼筆書寫則可以用皮墊（寫本書時我用的是2mm厚的牛皮墊），若家裡有現成的書法墊布也可以墊上一層。軟墊可以讓紙張承受筆尖壓力時微微下陷，增加更多與筆尖接觸的面積，進而加強書寫時的筆畫粗細變化。

如果手邊沒有正式的寫字墊，我也用過筆記型電腦的保護套、舊T恤，甚至抽兩張衛生紙都有效果（而且是極佳的效果）。雖然不墊並不會讓練字失敗，但如果墊了會比較容易寫出筆觸的粗細變化，較有成就感。

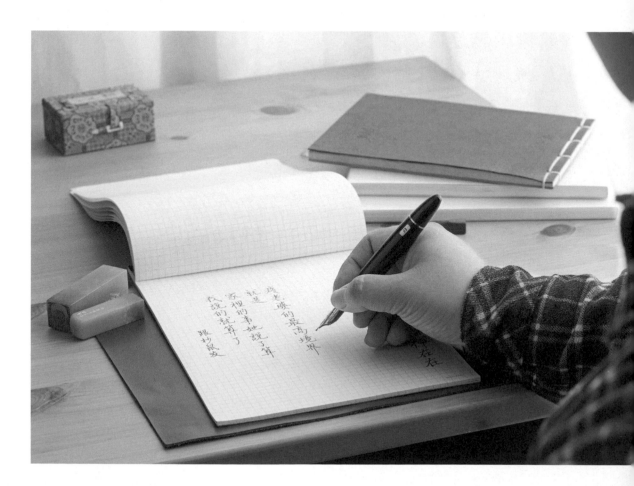

語從來沒能...
為了這個遺憾 我在夜裡想了又想 不肯...
記憶它總是慢々地累積
在我心中無法抹去
為了你的承諾
都忍著不哭泣
陌生的城市啊 熟悉...的角落裡
也曾彼此安慰 也曾相擁嘆息
不管將會面對什麼樣的結局
在漫天風沙裡望著你遠去 我竟悲傷得不能自己
多盼能送君千里直到 山窮水盡 飄洋過海來看你
一生和你相依

2014 丹硯手抄

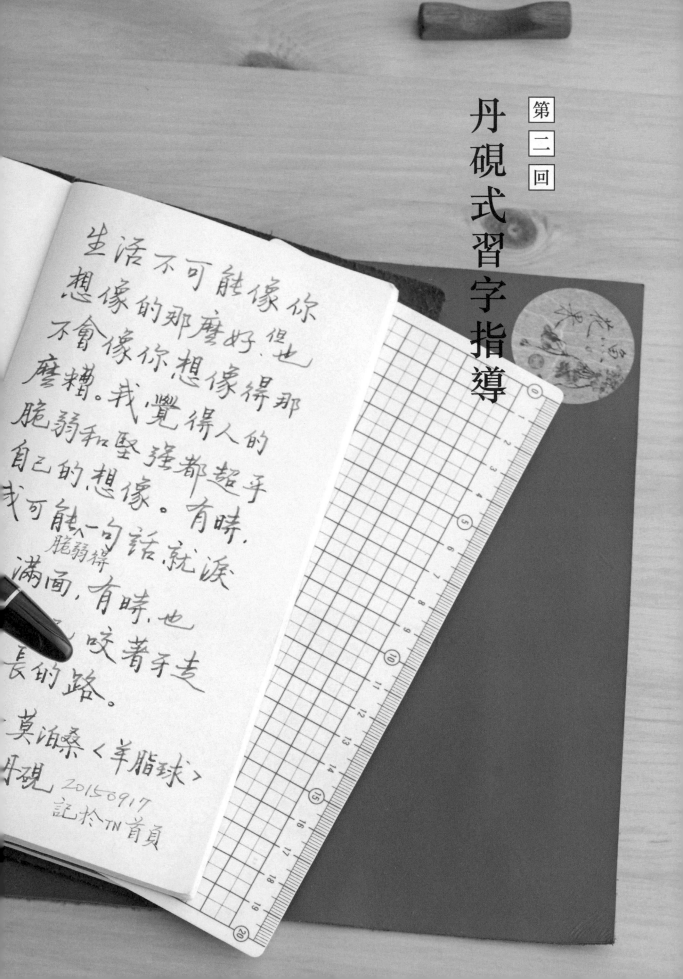

生活不可能像你想像的那麼好，但也不會像你想像得那麼糟。我覺得人的脆弱和堅強都超乎自己的想像。有時，我可能一句話就淚

脆弱得
滿面，有時也
咬著牙走
長的路。

莫泊桑〈羊脂球〉
丹硯 20150917
記於TN首頁

1 即使知道所有後仰投籃的秘訣，也不會變成麥可喬丹

亞特蘭大老鷹隊的小前鋒，2015 球季的 NBA 三分球命中率王 Kyle Korver 接受 USA today 的專訪時，曾經分享他的三分球投籃秘訣。他說：「每次我投籃前會注意 20 個要訣。」這 20 個要訣從身體的重心、視線的瞄準目標、到雙腳的站立位置、如何起跳、如何擺動自己的手肘通通都涵蓋了。

看到這裡，我想你和我一樣好奇，真的每次投籃之前，都能夠注意這 20 個要訣然後才出手

嗎？Korver 表示：「我不會每次投籃都注意有沒有做到每一項要訣。那是某種感覺，我每次都會嘗試達到。有些要訣你可以很自然地做到，但有些必須特別注意。當我投籃時，腦中會浮現這 20 個要訣，而且當下我就知道有一兩項沒有做到。一旦我感到 20 個要訣都做到了，那我自然就會進入我的投籃節奏了。」

很玄吧？投籃的一瞬間腦中浮現 20 個要訣？還能知道自己哪項沒做到？我沒有這樣的神技，但是當我讀到這篇報導時，我心裡想著的不是投籃，而是寫字。原來寫字和投三分球很像啊！

我常常和網友交流寫字的心得，起手式就是：「其實練寫字和訓練運動很像。」這兩者都要累積大量的正確基礎和練習標準動作；把這些

基礎和動作全部都串起來，自然就能打得一手好球，或是擁有一手漂亮的好字。

也因為這樣，我要提醒這本書的所有讀者：這是一本告訴你「寫字的要訣」有哪些的書；光是一本告訴你「寫字的要訣」有哪些的書；光知道要訣並不夠，你必須做足夠的練習。對自己的要求越高，練習的量就要越大。就算知道所有關於後仰投籃的要訣（網路上都查得到啊，連麥可喬丹本人都拍過教學影片了），如果沒有鍛鍊出能做那種動作的身體、沒有練習過數以萬次計的後仰投籃，就算全身穿上喬丹球衣喬丹鞋，還是沒法使用後仰投籃作為球場上的武器。

依此類推，擁有名筆（鋼筆的世界非常迷人）、好紙（買紙也是很療癒的事），還收集了各路寫字高手分享的心得之後，缺的最後一塊拼圖，也和籃球一樣：大量的練習。

我們的最後目標是像 Kyle Korver 一樣，把寫字的要訣牢牢地記憶起來，不必特別回想，下筆的瞬間，字體結構就會在腦中浮現。做到這樣，你就成功了！信手就能寫出好字的日子就要來了！

……等等！老師，這樣至少要花 20 年吧？還得是個根骨奇佳的練武奇才吧？

寫字其實是一門易學難精的技藝，要變成 99 分甚至 100 分的頂尖高手當然得要很多條件配合。

但想讓自己從 30 分變成 80 分，只需要短短幾個月就夠了。每個領域都一樣，要成為大師，當然要花大半輩子去精進、去鍛鍊。但如果我們追求的是把字寫端正、寫整齊，那其實只要理

解字體的結構，穩定自己的筆觸線條，幾個月就可以有一定的成效了。

這也是本書的目標：幫助想寫好字的朋友、練了一陣子苦無進步又不知所措的朋友。我想幫人少走點冤枉路，從30分變成80分。

一樣是用籃球當例子，剛開始接觸籃球的人，大多是從投籃練起吧？從完全不會打籃球的人身上，我們看到的順序是先會投籃、再會傳球，接著才是跑位和防守。初學者都是先學會把球扔出去，再慢慢地修正自己的動作細節。總不會不懂手腕角度、抓不到起跳時機、瞄準能力不夠好的人，就要求他連球都不准投吧？這樣還能有興趣持續到學會那一天，可就真的是個練武奇才了！

所以大部分運動的順序，其實都是先粗後細：先學會大概的動作，再講究細節。寫字和運動這點也像，一開始要修正的其實是自己的結構，再慢慢要求筆畫的精緻程度。本書的重點會大量放在「結構」，教怎麼去解讀一個字的結構，字裡的筆畫因為配合結構產生了哪些改變。

為了寫好字，我們一起加油吧！

2　持筆姿勢

這個超簡易的持筆方式是給初學者最簡單的版本，所以列出最容易上手的步驟。雖然簡單，但是可以很自然地抓住筆身，也能避免錯誤書寫姿勢帶來的手部疼痛。習慣之後，你可以嘗試微調食指、拇指的相對位置和筆尖的伸出程度，找到最適合自己的持筆方法。

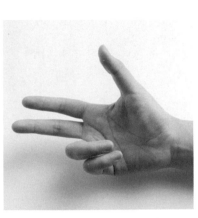

初學者

持筆姿勢五步驟

1. 伸出右手的拇指、食指、中指，像三分球投籃的裁判手勢一樣。三指自然伸直（不必緊繃），無名指和小指也自然垂下即可，不要緊握。

2. 左手將筆桿放在食指指根的位置（食指跟手掌的交界處）。不要把筆桿靠在虎口。

3. 三指自然抓住筆桿，互不相碰，像撮起粉末一樣。這時候可以調整一下手指握處和筆尖的距離，一開始建議讓筆尖離食指尖1.5公分左右。

4. 把手掌掌根（紅圈處）輕輕靠在桌上，小指和無名指也自然碰觸桌面。

5. 持筆姿勢完成！

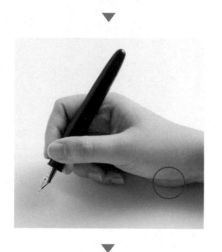

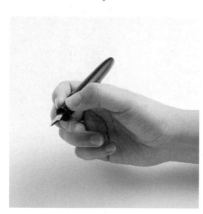

補充說明

如果覺得不太習慣，可以再做下面三個微調，試著找出比較舒服的握姿。

找找最舒服的相對位置。

Tip 1.
食指和拇指可以不互碰，也可以彼此輕觸。

Tip 2.
拇指尖的位置可以比食指尖高一點點，

Tip 3.
筆尖伸出的長度，也就是筆尖離食指尖的長度。可以試著超過1.5公分。手指抓得越後面，筆尖揮動幅度越大，但越難操控筆尖。

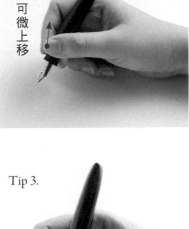

Tip 1.

Tip 2.
可微上移

Tip 3.

3 談「主筆」：一場戲只能有一個主角

前一陣子的新聞：某幼兒園舉辦變裝日，結果全園的小女孩通通扮成了某冰雪卡通中的冰雪女王。幾十個小女王滿場亂跑，場面煞是可愛。

這樣變裝能得到自我滿足，大家都開心，又能留下美好回憶和照片，當然是好事。但如果類推到寫字一事，整個字的筆畫都是大鳴大放、力求表現，那可就不太好了。

寫字的人要把自己當導演，細心地安排一筆一畫的強弱。一個字裡要有氣勢萬千的冰雪女王，也得有當配角的馴鹿、心懷不軌的王子和就突然光芒萬丈起來，壓都壓不住。

蘿蔔鼻子雪人。更具體一點來說，當主角的女王只能有一個，要是雪人的氣勢比女王還強，片子就只好改叫「歐拉夫奇緣」了。所以一個字裡頭當主筆的筆畫大多只有一個，其它的筆畫見了它，都得乖乖讓出主角的位置。（有沒有雙主角的玩法？當然有，雙主筆也是可以的。高超的寫手甚至可以一樣把結構安排得自然無比。但本書以基礎為主，暫且不談。）

然後我們就會碰到一個問題：一個字的筆畫這麼多，主筆要選哪一畫來當？選錯了不就糗大了？

其實這跟拍戲選角還真的有八分像，有些演員的「氣場」就是十分強大，就算你不把他擺在主角的位置，他的明星風采仍會在舉手投足間

一、捺

硬筆筆畫裡有這種氣場與實力的，非「捺」莫屬。一個字裡如果有「捺」，便很難隱藏它的主角風采。所以若是有「捺」出現了，其它的筆畫通常就得退讓。

那如果光一個字裡就不止一筆「捺」，要怎麼辦？有個很古老的書法口訣，到現在依然適用，請將它牢記在心：「一字不二捺」。

所以，「捺」絕大多數時候只能留一個，其它的只得化為長點，把主角的位置讓出來。最常見的是部首是「辵」部的字，辵部先天帶著一筆大大的平捺，上頭承載的筆畫如果也有「捺」，那就只得化捺為點、收斂光芒了。

這兒就是捺。

余字本有捺，和辵結合後變成長點。

反字之捺和辵結合後也化為長點。

發字因上方的捺較長，故保留，改化下方的殳之捺為點。

原本的結構有三個捺，只留中間最長的那個。

二、鉤

第二順位適合當主筆的是「鉤」，不論是橫折鉤、橫曲鉤、橫斜鉤、彎鉤或是臥鉤，只要字體裡沒有「捺」，它就有資格當老大。鉤的強烈視覺效果來自它的非橫非豎（非直線系），和尖銳的尾端。雖然鉤的表現手法有很多，但建議初學者用轉折處尖銳的刀尖狀。這種寫法不易出錯，容易掌握，上手了之後再來考慮模仿其他的鉤型。

武　一樣是穿透地板的有力筆畫。尾端要爽快地挑起出鋒。

成　橫斜鉤的強烈視覺效果，甚至可以穿透字體的「地板」。

事　貫穿全字，起穩定之效。

得　雖然沒有很長，仍適合做為主角。

乃　若橫折鉤裡沒有包覆其它結構，可以向中央線靠近。

句　若橫折鉤裡有其它結構，可以寫直一點，給內部多留空間。

三、長橫畫

中文筆畫裡的第三號人物是「長橫畫」，長橫畫寫得好，氣勢萬千的一筆橫拖，整個字都活了起來。我很喜歡處理字體裡的長橫畫，揮筆尖一記橫掃千軍，有那麼一瞬間感覺煩惱全消。不過可惜的是，長橫畫之難寫大概也是中文筆畫第一名。初學者大多苦惱於「捺」寫不好，轉折得不夠自然。事實上「捺」畫的轉折技術性還比合格的長橫畫低一些。一筆合格的長橫畫下筆時先重後輕再重，尾端微微上斜，中間得一氣呵成，很考驗寫手的基本功。

屬於長橫畫的煩惱，是它更容易鬧雙胞、三胞。一個字裡好幾個「捺」畫的字還不算多見，一個字裡好幾個橫畫的中文字可是一抓一大把。跟「一字不二捺」一樣，一個字裡也大多不能有兩個長橫畫，一個橫畫寫長了，其它橫畫就得配合著縮短。

豎沒有貫穿全字，所以選用橫畫作為主筆。

有二筆橫畫，所以主筆和非主筆長度有明顯不同。

除了主筆，其它都收斂。連下方都化捺為點（因空間不夠它伸展）。

最下方橫畫為主筆。

主筆在此。

主筆在此。

四、豎

還有一個有機會拿來當主筆的是「豎」畫，不過「豎」畫當主筆，那就得是定海神針、擎天一柱的樣貌。也就是貫穿整個字體中央的豎畫比較適合。如果有豎畫當主筆，這個字的下方會很明顯地呈現角椎狀。

因為此字豎畫貫穿全字，所以雖然字中有長橫畫，我還是以豎筆為主筆。

木字中雖然有捺，但豎畫在中央貫穿，讓它最長可以形成三角狀底部助穩定。

最後提醒一下，主筆其實是沒有標準答案的，用起來順眼即可。我在講解自己的字時會說選了哪個主筆，原因為何。觀察別人寫的字時，不妨尋找一下該字的主筆在哪裡，也可以增快學習的速度。

4 先讀帖再下筆

縱向或橫向排列三零件組合，還是其它的組合方式？找到了零件之後，再找出它們的相對關係：誰大誰小、誰高誰低？形體有沒有因此拉長或壓扁？

縱向或橫向排列三零件組合，還是其它的組合方式？找到了零件之後，再找出它們的相對關係：誰大誰小、誰高誰低？形體有沒有因此拉長或壓扁？

要讀帖，要先從分析結構開始。首先分析出這個字的零件組合方式，是左右組合、上下組合、

開始跟帖寫字之前，先把筆收起來！先把筆收起來！先把筆收起來！（很重要，所以要說三次。）

為什麼先收筆？這是為了避免最常見的練字錯誤：不停地練習不對的寫法。對於一個想寫好字的人來說，找喜歡的字體來臨摹是必做的功課。不管是買了這本書想學我的字的人，或是採取更進階的練法，直接找古今書法家臨摹的人，都建議下筆之前先「讀帖」，讀透徹了再開始「抄帖」。

格格

左右組合例。

昌昌

上下組合例。

謝謝

橫向三零件。

賣賣

縱向三零件。

本書採用的是十字格，對硬筆書法的初學者來說，我認為這是最好用的格子。傳統的九宮格好不好用？當然好用。九宮格對結構的定位能力更好、分割更細，如果是進階的使用者，或是寫毛筆書法（細節和粗細變化更多）的學習者，採用九宮格很適合。但是因為硬筆書法簡化了運筆時的粗細變化，所以一開始我們就要從掌握結構下手。用十字格會讓起步更簡單。

十字格要抓的重點是「中心線」，雖然有縱線和橫線兩條虛線，最一開始要抓的是「組合零件間」的那條。再說一次，要抓到結構才可以開始寫字，請先別急著下筆。

基本結構一：
左右零件組合的結構

以「顛」「提」二字為例

中央線

顛

為了配合彼此，真和頁都變形。

真 → 真

碰線的短。
沒碰線的較長。

這是屬於左右兩部分零件組合的結構。先找出大致分隔兩個結構的虛線，然後注意兩個零件分別因應這條虛線做了什麼變形。

以「顛」字來說，零件主要分界線是中央的縱線，這是最常見、最典型的「左小右大」配合，

左邊的「真」要比右邊的「頁」小一點點。觀察左邊的「真」，可以發現它試著貼齊了中央的縱線，卻保留了一點距離。為了貼齊中央縱線，「真」的所有右邊筆畫都被縮短了。「頁」字因為只能用格子一半的空間，所以字形也跟著拉長了。「真」和「頁」的寬度差不多，所以我選擇讓中央縱線從兩者之間通過。

這兩個零件透過中央縱線互相呼應，也透過中央縱線確定正確位置，就像學生時代排隊的「以中央伍為準」一樣。

接下來是「提」字。這個字雖然也是左右兩個零件的組合，但左邊的「扌」明顯地比右邊的「是」來得窄。如果我們讓中央縱線通過「扌」「是」之間，那整個字會走山，偏向格子的右半部。所以，中央縱線通過的位置應該是「是」

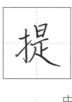

中央線

提
扌

是
→是

字高不變，
但字寬變窄。

離中央較遠，
好讓出空間。

這個零件的左半邊。在中文書寫時，這種中央縱線通過左右某個零件，而不是落在兩零件中間的情形是很常見的。練到心裡有這條基準線，寫起整行的字來就不容易歪歪扭扭。

左右兩零件組合字是最基礎的結合方法，先學會這個，之後就能舉一反三。多觀察、多推敲，慢慢地就能一眼抓到每個字的中央線。

中央縱線通常是通過中間的零件。「倒」、「識」可以參考。

識　倒

結合的所有構件都要變窄。

至 → 至

字高不變但字寬變窄。下方的土最後一橫也改為上挑。

一般來說如果是左右結合，右邊的零件會比左邊的高一點，也長一點，像前面介紹的「顛」、「提」二字。但如果是左大右小的結構，如「知」、「如」。這時候中央縱線會通過兩零件之間（因為左極大右極小的例子非常少見），右邊的那個零件再利用中央橫線對齊，而不是和左邊齊高！

如　知

中央橫線可以提供右方較小零件之定位依據。

右方零件若較小可向下沉，結構較穩定。

基本結構二：
上下零件組合的結構

以「竟」、「苦」二字為例

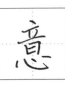

竟

中央橫線就壓在下方的「見」上。

考慮到上方的「艹」較扁，所以「古」的下筆位置較高。

苦

第一種

變形

上到下三零件的字

如「意」字。這種字每個零件一定要徹底壓扁，彼此緊靠，零件之間甚至可以稍微彼此超線，進入對方的結構之中。

意

徹底壓扁或縮小，彼此緊靠之零件。

一般的上下結合字，如果是兩個零件，上方很多是像「艹」這樣的部首，分量相對較輕，形體較扁。這時候中央橫線會從下方零件切過。

上下零件結合的結構抓分隔線的方法，大致上和左右零件結構的方法相同。不過，和左右組合時不太相同的一點是，這樣結合的字體上下零件之間的縫隙大多很小（上下結合更講究緊密），而且水平的中央橫線和書寫時微微上揚的橫畫會打架，所以中央橫線剛好通過縫隙的機會也少很多。

第二種
變形

上二下一或上一下二的字

上二下一如「槃」，上一下二如「藐」。這種結構的字就依照書寫順序處理。

寫「槃」字上方的兩零件「舟」、「殳」時，就先對齊中央縱線，但要給下方留出空間。寫完「舟」、「殳」後，下方的「木」再對橫線位置。特別注意的是因為「木」被壓得極扁，加上上方的「舟」、「殳」體積較大，基於結構的平衡，所以乾脆將「木」的左撇和右捺變化為兩點，再將橫畫拉得極長來承載上方零件。《心經》中的「婆」字也是使用這種結體方法。

般 槃

上方部件較厚，下方較薄，所以橫線貫穿上方的「般」。

上面的「般」仍對齊中央縱線。

「藐」字先寫「艹」頭，和中央橫線保持距離，讓下方留出較大空間。下方的「豸」、「兒」再用中央縱線對齊。

藐 貌

仍利用中央縱線對齊。

基本結構三：單體字

以「不」字為例

不 不

交叉正好落在字的中心。

所謂的「單體」，是指分解之後的零件只剩下基本筆畫。這種字因為沒有明顯的零件結合點可以辨認，所以讀帖時要抓的是縱線和橫線的交叉點，也就是格子正中央的點。這個中央點

必須落在單體字的中心。和前面的例子一樣，單體字的橫畫或豎畫並不一定會剛好重疊縱線或橫線。

再次提醒，請先觀察範例字怎麼寫，利用縱橫線來找到每個零件的位置，才開始下筆。

中文字很少是正方形的，它們或者長、或者扁，有很多姿態。不要強求每個字都一樣大，筆畫多的字自然會比筆畫少的字大一點點，自然就好。格子記得留下四周空隙，不要寫滿，這樣筆畫才有舒展的空間。

當你掌握結構之後，要找出這個字的「亮點」。這沒有標準答案，所謂的「亮點」是「最吸引你的地方」。像是「即」這個字，我就很喜歡把右邊零件「卩」向下降，不會寫得兩邊齊頭。

盡量要求自己完全複製這個亮點的寫法，或多累積一些別人的亮點到自己的寫字結構裡，個人風格就會成形。

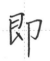

右邊零件下降的幅度較大，是我的手法。

5 中文字不是方塊字

既然前面提到使用格子習字的技巧，接著我想談一個存在很久的說法：「中文字是方塊字。」

這句話其實不能完全說是正確的。如果是電腦印出來的中文字，那當然每個字都四四方方、大小相同。但是實際上手寫字是會有些大小不同的狀況的，如果和電腦印出來的一模一樣，那豈不是少了些「人味」嗎？其實只要用上一章學的縱線或是橫線把字串起來，字大小不一完全不影響排列整齊。

有一張我以前上課時寫給學生的講義，與讀者分享：

根據我在小學現場教學的經驗，面對剛開始學寫字的學生，我會告訴他們：「中文字是『梯形』的，不是正方形的。」當然，在書法的實際應用上，字體的形狀可多著，也不是一個「梯形」就能打發。會選擇使用「梯形」這麼簡單的解釋，主要是因為學寫字的對象是初學者，一開始就教得多了，難免不好吸收，不如先求簡化但徹底融會貫通。

我在教學的時候會先抓取幾個通則（非鐵則，所以有些字不使用這些原則的，我都會另外說明）：上小下大、左小右大、補齊右下。

這幾個通則涵蓋了大部分的常用字，沒有涵蓋到的字也可以很明顯地在第一時間辨認出來，所以先學這幾個通則最有效率。

零件哪邊小哪邊大，上一章有很詳細的判讀方法，就不再贅述。補齊右下其實是一個和「平衡」有關的概念。因為中文的橫畫並非完全水平書寫，而是右端微微上翹的，有時候整個字體會向右上偏斜。所以，我們可以在結構的右下方利用一點下墜的筆畫，把整個字的視覺平衡拉回來。補齊右下有很多例子可以列舉，請觀察以下字體，是不是加上了右下方的下墜筆畫之後，感覺更平衡了？

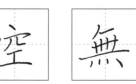

無

上方有好幾畫上翹之橫畫。這一點把上仰之勢墜回來。

空

下墜尾端平衡上仰之勢。

薩

如果沒有最後的下墜，全字的上仰起飛就非常明顯了。

羅

它的上衝之勢也是被最後一畫拉回的。

6
極度精簡的
基本要訣

就來個投籃的二十個要訣。我歸納出以下這幾個容易掌握、可以作為基礎的習字要訣，學會這些能幫助你快速進入寫字的狀況。但如果想進階要求更多細節，還是得再找資料，對自己要求更多。

練字的時候，請常常翻回這個單元，想想自己有沒有確實做到。這些要訣已經被歸納得相當簡單，所以也很容易達成，加油！

要訣一：
分清楚筆畫的「收勢」和「送勢」

其實這一點都不稀奇，第一個講的也不是我。只是古代的書法家務求完美，舉起例子來鉅細靡遺。最知名的例子便是清朝書家黃自元，他在整理楷書結構之後，提出了九十二種結構法則。九十二個！仔細是仔細，不過我想九十二個學完也得花上好久的時間吧！

我過去教學的對象是小學生，我也會教他們一些篩選過的黃自元楷書結構九十二法，但不會一開始就教。就像前面的例子一樣，初學投籃的人要先學會把球穩穩地扔出去，不是一開始

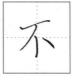

誤採為收勢。

正確寫法應送出筆尖。

硬筆楷書所有的筆畫，結尾的時候都可以分成「收勢」和「送勢」兩種。所謂的「收勢」，就是收尾時筆尖穩穩地停在紙面上，像是橫畫、點畫都屬於收勢。而「送勢」則是收尾時筆尖是撇出去的，特徵就是會留一個尖尾，像是撇畫、各種鉤畫都是送勢。

誤採為送勢。

正確寫法應停住筆尖。

向兩個方向送出筆尖。

誤採為送勢，不夠沉穩。

全字更極端地調換收、送，感覺更不自然。

一開始送勢過頭可以容忍（但要自知），先知放才知收。

控制好筆畫的收勢和送勢可以穩定寫字的節奏，寫出心得來的人有時會有揮動筆尖像揮舞指揮棒的錯覺，非常有趣。初學者一般容易發生的狀況是太過小心，送勢時筆尖撇得太畏縮，字體看起來不夠俐落。

建議一開始可以勇敢地撇出筆尖，有點過頭也沒關係。先學會「放」，會比較容易學會「收」。

要訣二：
横畫微起飛，底横要落地

角度大多在 5 到 10 度之間（丹硯老師比較常失控，示範字幾乎沒有）。

分解出無字中的三横，最後一畫尾端微微下沉。

每個横畫都上斜，但最後一横畫下沉。

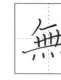

硬筆楷書的横畫是稍往右上方斜的，不是水平線。這是手寫字看起來比較「活潑」的關鍵。

但若横畫的數量在二畫以上，那最後一畫就得尾端微微下墜，把偏斜的勢頭拉回來。但要注意不管是上斜還是下墜，幅度都很小，超過了就平衡不回來了。

曾經有學生聽了之後拿量角器出來量，除了我的字也量生字本上的示範字。量出的上斜的

要訣三：
豎畫直打樁，有多直寫多直

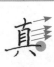

穩住串住的豎畫。

即使是尾端較尖的懸針，筆直貫穿仍提供強大的穩定。

另一個垂直貫穿，穩定支撐的例子。

横畫的上斜可以讓字看起來比較活潑，豎畫的筆直功用在於讓字看起來比較「整齊」。筆直的豎畫、懸針或豎鉤都有強大的穩定作用，在視覺上可以牢牢地把字「串」住。

要訣四：

口字上大下小，避免四四方方

是 是

方正和上大下小的「日」可交換嘗試。

田 田

有包餡的可以方正，也可嘗試上大下小。

口 訣單搭

沒有包餡的單口，上大下小最安全。

上大下小的梯形吧！

如果口裡面有其他筆畫，如「田」、「日」等，形狀就可以寫得方正一點。

要訣五：

收口方式有別，差別在內餡

口字部件的收尾方式有兩種，決定的因素在於「裡面有無筆畫」。

這裡的「口」指的是裡面沒有筆畫的單純口字型。口字型寫成上大下小的梯形是最安全、最百搭的寫法，放在哪裡都不太會出錯。如果你沒辦法決定口字型要寫成什麼形狀，那就寫成

內無筆畫，單純的口收法：

因為這個部件的右方是回偏的，底下的橫畫必須架出去，提供整個零件的穩定性。

口 回偏

口

橫畫架出去。

空一小塊，較不穩定。

內有筆畫的口收法：

部件右右方不回偏了，所以最後的橫畫不架出去。

用這樣補齊右下方。

回偏不強和沒有回偏不必架出去。

比上方部件更向右延伸。

硬筆楷書的橫、豎大多是直線系的延伸，所以一些非直線系的筆畫可以提供強烈的視覺刺激。不管是哪種鉤法，一開始都建議收尾時寫得尖尖的，也就是要「出鋒」，上手以後再練習一些比較特別的鉤法。無論是「轉折」和「出鋒」，運筆的時候都要果決，筆尖一轉過去就順勢上挑，轉折處尖，尾端也要尖。書寫時，心裡如果想著刀尖或劍尖會有幫助。

要訣六：

鉤就是得尖，刺激要強烈

刀鋒
刀尖

像刀尖或劍尖，上挑要乾脆。

比平常延伸得更向下、外。

如果字裡頭有斜鉤或是豎曲鉤，那更是得大鳴大放一番，寫得要超過包圍圈。

要訣七：
撇走勢圓潤，心中想外弧

此外，因為撇的走勢十分柔軟，所以我寫字時常讓它溜過中央線，幫字加點變化。

像 Pizza 或是西瓜的外皮，圓潤柔軟的線條。

不妨讓它圓潤些，硬筆線條就靠柔軟變化。

撇在基本筆畫中分成撇和豎撇，本口訣針對的是撇的走勢。在毛筆書法中，撇畫由粗到細的筆鋒已經提供了相當強烈的視覺變化，而硬筆在這點上先天弱於毛筆，所以我更重視線條的流動性。我的處理方式是讓撇的走勢更加彎曲，書寫時心中可以想著 PIZZA 的外緣幫助成形。

要訣八：
三點繞圓弧，四點作支架

串起中心應是弧線。

弧可以不那麼圓潤，但要避免串起中心時呈直線。

「水」部做部首時，口語常說成三點水，但事實上它的筆畫組成應該是「點、點、挑」。這些筆畫並不是從上到下直地排列，而是被一個看不見的弧線串起來的。

硬筆楷書中的四點是部首「火」部，它會出現在字體的下方。可以把它想像成是支架，支撐上面的結構體。所以這四點分別是長、短、短、長。外側的兩點較長有助於支架的穩定，最右方的點因為位於字體的右下方，可以稍長一點，用以平衡全字。

無

長　短　短　最長

分解出無字中的三橫，最後一畫尾端微微下沉。

要訣九：

走部如騎馬，拉韁抬馬腿

（辵部如尬車，吸氣翹孤輪）

遠

把手的位置

拉起來的孤輪。

文中如沒特別標示，一般指的是中文楷書硬筆字。這些要訣也僅適用於此，特此說明。

道

為了讓底下的捺「翹孤輪」，這裡要在高一點的地方收尾，留出下方空間。

辵部要寫好，可以用點想像力做輔助。說成「抬馬腿」是文雅了一點，其實它更像「尬車」時候拉起龍頭「翹孤輪」的樣子。想像一下你的上半身往機車或腳踏車的龍頭趴下，然後深吸一口氣把前輪拉離地面的樣子。

以上的九個要訣是一開始練字就能夠做好的，把這九訣練得爛熟，搭配對字體結構的解讀，就能讓自己的字體慢慢成形。

心理準備。

我也有「總有一天，要和它說再見」的

我長大的過程留下如此多的回憶，但

覺是「生命中的美好過客」，感謝它在

色卡水的故事，但其實我對它的感

許多筆友都讀過我那篇白金艷藍

2014
0810 丹硯手記 【印】

3776　9210
18K銀尖　艷藍色卡水

給曾經感到
沮喪的你：

擇善固執
從來都不是
一件容易的事
加油
為自己的理想
大鳴大放

丹硯
2015
10 28

金剛經偈：
一切有為法 如夢幻泡影
如露亦如電 應作如是觀
丹硯

紅樓夢·引子

開闢鴻蒙，誰為情種？
都只為風月情濃。
奈何天·傷懷日·寂寥時，試遣愚衷。
因此上·演出這悲金悼玉的紅樓夢。

丹硯手抄

曼德拉語錄

如果天空是黑暗的，那就
摸黑生存，如果發出聲音
是危險的，那就保持沉默；
如果自覺沒力發光，那就
蜷伏於牆角，但不要習慣
了黑暗就為黑暗辯護；不
要為了自己的苟且而得意
，不要嘲諷那些比自己更
勇敢熱情的人們，我們可以卑
微如塵土，不可扭曲如蛆蟲。

蜀僧抱綠綺，西下峨眉峰
為我一揮手，如聽萬壑松
客心洗流水，餘響入霜鐘
不覺碧山暮，秋雲暗幾重

李白聽蜀僧濬彈琴
丹硯書

思蕪的明月
更無心所不顧
沒有眼裡無法看見的花朵

—松尾芭蕉
丹硯手抄

與怪物戰鬥的人，應當小心，
不要因此自己也成為怪物。
當你凝視著深淵，深淵也在
凝視你。 —尼采

給曾經感到
沮喪的你：

擇善固執
從來都不是
一件容易的事
加油
為自己的理想
大鳴大放

丹硯
2015
1028

紅樓夢·
開闢鴻蒙·誰為
都只為風月情濃
奈何天·傷懷日·
因此上·演出這非
丹硯手抄

微如
勇敢
小石

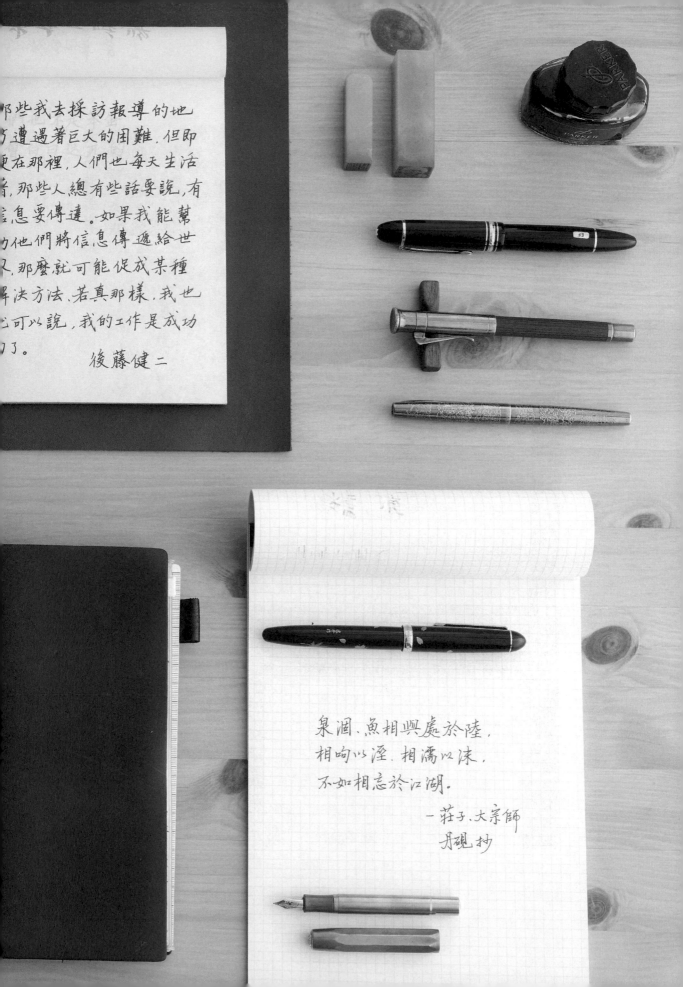

心理準備。

我也有，總有一天，要和它說再見的。

我長大的過程留下如此多的回憶，但

覺是一生命中的美好過客，感謝它在

色卡水的故事，但其實我對它的感

許多筆友都讀過我那篇白金艷藍

2014
0810
丹硯手記

3796　9210
18 K銀尖　艷藍色卡水

查完房，洗好澡，時間已近午夜。
每二年帶學生來畢業旅行是我們萬
年高年級導師的例行公事。責任重大
的老師們真能「玩」畢旅的寥寥可數，
對絕大多數夫子們來說，這比較像
是超長時加班。我們同年段的老師
堅持校外教學不排遊樂園，而是山
海踏青。寓教於樂的行程，雖然比
較累，但至少真有收穫。只是，今天
我的Garmin Vivofit居然測到自己一天走
了十八公里多。要是年紀再大一些，我
可真走不動了！

丹硯 20140926

丹硯式習字法

鋼筆字名師手把手教你讀帖、逐字解構，寫出有自己味道的好字

作者　丹硯

責任編輯　楊淑媚

美術設計　Rika Su

校對　丹硯、楊淑媚

行銷企畫　王聖惠

總編輯　梁芳春

董事長　趙政岷

出版者　時報文化出版企業股份有限公司

地址　108019 台北市和平西路三段二四○號七樓

發行專線　(○二)二三○六─六八四二

讀者服務專線　○八○○─二三一─七○五
　　　　　　　(○二)二三○四─七一○三

讀者服務傳真　(○二)二三○四─六八五八

郵撥　一九三四四七二四時報文化出版公司

信箱　一○八九九臺北華江橋郵局第九九信箱

時報閱讀網　http://www.readingtimes.com.tw

電子郵件　yoho@readingtimes.com.tw

法律顧問　理律法律事務所　陳長文律師、李念祖律師

印刷　勁達印刷有限公司

初版一刷　二○一六年四月二十二日

初版十六刷　二○二四年五月六日

定價　新台幣三五○元

丹硯式習字法 / 丹硯作 .-- 初版 .-臺北市 : 時報文化 ,2016.04　面 ; 公分
ISBN 978-957-13-6604-3 (平裝)

1. 習字範本
943.9　　　　　　　　　　105004974

小品雅集 鋼筆專賣店

地　　　址：	台北市大安區瑞安街 208 巷 76 號 1 樓	電　　　話：	02-2707-9737
週一至週六：	中午 12:00 至晚上 10:00	信　　　箱：	service@tylee.tw
週　　　日：	中午 12:00 至晚上 07:00	LINE ID：	27079737

請在營業時間內多利用電話 & LINE 聯絡，有專人為您服務。

丹硯式習字法

心經習字帖

丹硯—著

目次

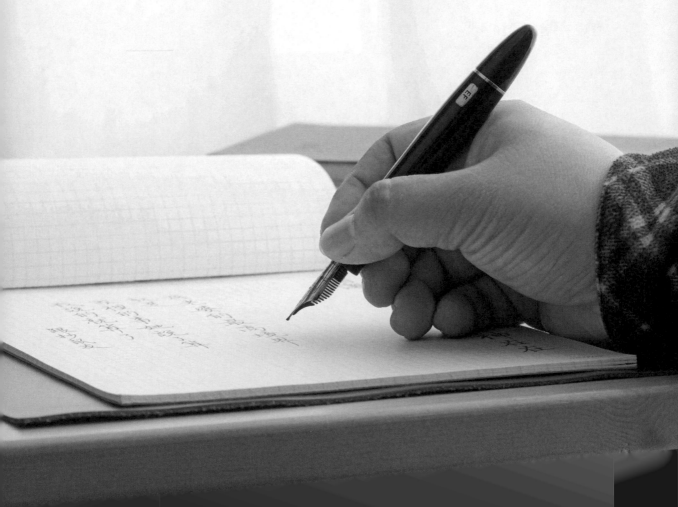

習字帖使用說明

◎本習字帖的目的雖然是寫出「丹硯式」字體，但我並不希望您寫得和我一模一樣，而是熟悉結構後發展出個人特色。

◎本習字帖有許多寫法考慮到初學者的需求，採用了最簡單易記的結構法。當您發現您更喜歡別人的寫法，也歡迎化用其中。博采眾家之長，最後也會演變出個人特色。

◎本習字帖中有些字的筆順並不是按照教育部頒訂的標準筆順。部頒的筆順並非全部正確，且某些字改動筆順會比較好掌握結構。

1 翻到習字帖 P.12 和 P.13，右頁是「結構配合練習」，左頁是「逐字說明」。建議您先閱讀左頁的逐字說明，再寫右頁的結構配合練習。

3 右頁「結構配合練習」的每橫行都有保留四格空白習字格，建議您不要一次寫完。請先寫完整本的結構配合之後再寫空白格。如此可以對照自己改變了多少。左頁「逐字說明」的空白格，也是讓您複習時寫的。

左右對照、逐字解析結構，揣摩部件結合的姿態和強化重點

2 右頁的「結構配合練習」不同於市面上以描紅為主的習字書。為了讓每個人能徹底讀懂中文字結構，我採用「結構呼應習字法」。我寫了一半的字，另一半要由您來完成。人手不是機器，有些微的偏差是正常的，所以要練習配合既有的半個字來調整您寫上去的字體結構。切記要多觀察再動手，寫完一格就停下來看看和範例字的差異。

4 第一次寫結構配合，如果情況允許，請使用鉛筆！來回多寫幾次，把不滿意的擦掉，掌握住滿意的結構位置之後再用鋼筆寫上一次。寫得多、寫得快對理解結構不一定有幫助。我寧願您一天寫一點點，但是慢慢推敲結構才下筆。

為什麼是《心經》？

練字的素材有那麼多，為什麼選擇《心經》？其實這和我的個人經驗有關。

我沒有特定的宗教信仰，所以我抄《心經》並不是為了潛心修佛，或者有其它的宗教目的。對我來說，《心經》就是用來練字。我還記得第一次寫《心經》的時候，並沒有意識到自己即將要面對什麼樣的主題。我心裡想：「不過就是寫寫字而已，兩百多個字把它抄完不就好了嗎？」結果那個晚上，我從頭寫了七、八遍，卻沒有一篇可以全部寫完，總是會莫名其妙地中斷在某個自己以為絕對不會犯錯的地方！

不管是寫錯字、漏了字或者是順序倒置，各種意料之外的錯誤打斷了我的書寫。我才發現這短短的兩百六十個字，竟然需要極高的專注力才能夠完成。

後來，一位我很尊敬的筆壇前輩玉筆老師告訴我：有些書法家要書寫《心經》之前甚至要先齋戒沐浴，保持平心靜氣一整天，才會開始動筆。如果不是心無雜念，就很容易受到外界影響。從那之後我也開始試著要求自己書寫《心經》時必須讓思考暫時「關機」，澄清自己的心靈。

這麼做的額外好處是寫完之後，原本心中糾纏

不去的一些念頭自然會煙消雲散。像我任教

時，半天的課程下來如果學生表現不如預期，

中午飯後的空檔有時難免心浮氣躁。如果我有

想說教甚至發脾氣的徵象，我會利用午休二、

三十分鐘的時間寫一篇《心經》，也逼著自己

放空。寫完之後腦袋重新開機，很多原本不吐

不快的言語、念頭會就此打消，非說不可的話

會被修得圓潤易入耳。

當然，書寫其它的文字也許可以達到一樣的效

果，但《心經》中反覆出現、排列順序微妙不

同的文字，擁有適當的長度（兩百多字不能一

下子就寫完，卻也不會長到很難動筆），在這

種情境之下發揮了很完美的效用。

除此之外，由於唐代懷仁摹製王羲之書法的

〈集字聖教序〉內有《心經》全文的影響，所

以自古以來許多學書者都學過《心經》。歷史

上書法家如歐陽詢、趙孟頫、文徵明、董其昌，

到清代的成親王、近代的溥心畬，有很多精彩

的範本可供臨摹、欣賞。有如此多大師書寫過

的範本，實在難得。

我不認為練字非《心經》不可，但從《心經》

入門，確實是個不錯的選擇。請將所有的雜念

抽離你的心中，回歸最原始的純淨。我們開始

動筆寫《心經》吧！

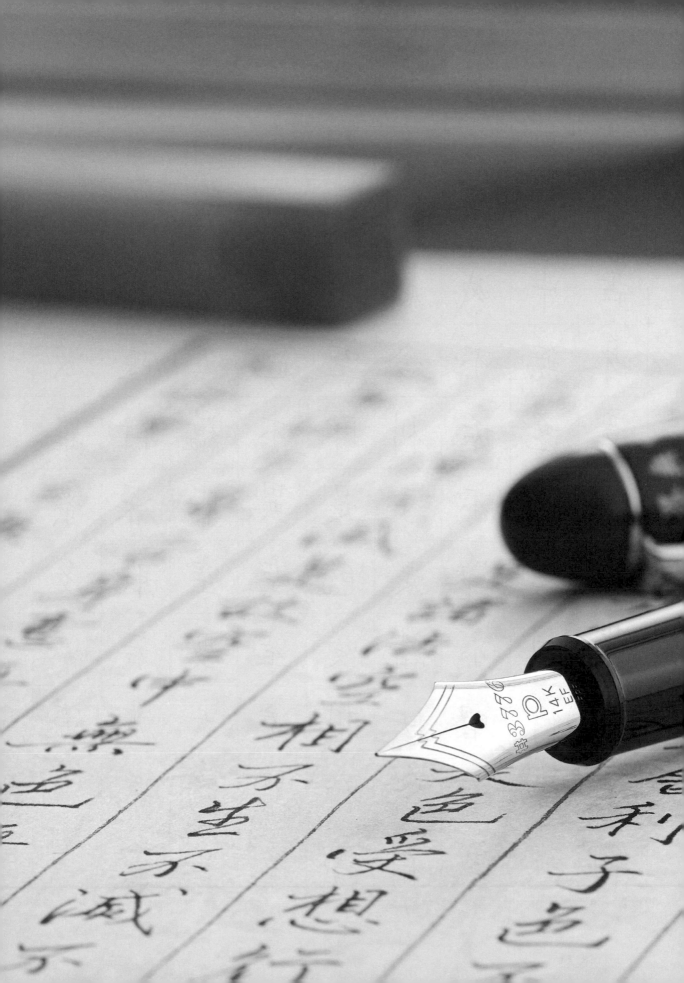

般若波羅蜜多心經

觀自在菩薩行深般若波羅蜜多

多時照見五蘊皆空度一切苦

厄舍利子色不異空空不異色

色即是空空即色受想行識

亦復如是舍利子是諸法空相

不生不滅不垢不淨不增不減

是故空中無色無受想行識無

眼耳鼻舌身意無色聲香味觸

法無眼界乃至無意識界無
明亦無無明盡乃至無老死亦
無老死盡無苦集滅道無智亦
無得以無所得故菩提薩埵依
般若波羅蜜多故心無罣礙
罣礙故無有恐怖遠離顛倒夢
想究竟涅槃三世諸佛依般若
波羅蜜多故得阿耨多羅三藐
三菩提故知般若波羅蜜多是

大神咒是大明咒是無上咒是
無等等咒能除一切苦真實不
虛故說般若波羅蜜多咒即說
咒曰揭諦揭諦波羅揭諦波羅
僧揭諦菩提薩婆訶

《心經》簡明解釋

觀世音菩薩，誠心修持般若智慧達到最高境界的時候，用本性中的清淨智慧觀照自己的心，覺知色、受、想、行、識五蘊都是虛妄空無的。

看透了五蘊皆空這個道理，教化眾生，度脫眾生一切的苦難。

舍利佛！一切的色相都是從眾生的虛妄心裡表現出來的，本質都是空。所以空和色是一樣的，沒有差異的。

五蘊中的色蘊是由妄念而起，其他四蘊：受蘊、想蘊、行蘊、識蘊也是如此，都是虛假不實。舍利佛，所以五蘊是各種虛妄心的根本，不管怎麼變化仍是空無的顯相。

明白諸法皆為空相的道理，那麼就沒有生滅，真性不受五蘊迷惑就清淨自然，永遠不會變化增減。因此一切的法都是空，不執著形形色色的相。本性就不為色、受、想、行、識所障蔽。

空裡並沒有六根六塵，你眼睛所看到的色、耳朵聽到的聲、鼻子嗅到的香、舌頭嚐到的味、身體觸到的感，或是內心感受到的一切，都是不實際的表相。六根清淨了，六塵就不染，六識的妄心自然不生，明白真實的道理和本性。

沒有無明等十二因緣；乃至於沒有老死之相，也不須要滅除老死。

真性本來就圓滿具足，不必著牢在離苦斷集，脫度貪嗔癡三毒，以達寂滅之樂的四聖諦修行法門。本性原來就靈明通達，求智慧還有什麼用處呢？還需要獲得什麼呢？

正是因為看破一切皆空，沒有執著，沒有得失，內心澄淨不染一塵，才可成為菩薩。

若能依照般若波羅蜜多故的方法修行，內心就不會有什麼牽掛了。內心擺脫是非得失，就不會驚嚇害怕，就能自在安定。

若能依照般若波羅蜜多故的方法修行，就能遠離一切妄想，滅除迷惑、業障諸苦，達到圓滿境地。

三世十方一切的佛，也是依照般若妙法修行，所以能夠智慧覺性成佛了！

所以，修持般若波羅蜜多妙法能夠消弭虛妄之心，滅除愚癡之念，破一切煩惱之障。是神聖妙力！是光明偉大！是至高無上！是德慧圓滿的真言咒語！

般若波羅蜜多能夠消除一切苦厄，這是真真切切沒有半點虛假的。

所以持頌般若波羅蜜多咒：「揭諦揭諦，波羅揭諦，波羅僧揭諦，菩提薩婆訶。（走呀！走呀！放下執著前往到智慧的彼岸呀！普渡自己和眾生，離苦得樂，早證菩提大道。）」

※舍利子是釋迦牟尼佛的弟子，以智慧通達著稱，心經便是應其問而應答的說法。

※六根：眼、耳、鼻、舌、身、意。

※六塵：色、聲、香、味、觸、法。

※六識：見、聞、嗅、嚐、覺、知。

※無明是不明白真實道理，即「空」的意思。十二因緣為「無明、行、識、名色、六入、觸、受、愛、取、有、生、老死」。

※三世：過去世、現在世、未來世。

觀	見	見	蘿	蘿				
自	目	目	ノ	ノ				
在	仕	土	广	广				
菩	卄	卄	音	音				
薩	隆	隆	卄	卄				
行	行	行	彳	彳				
深	罙	罙	氵	氵				
般	殳	殳	舟	舟				
若	右	右	卄	卄				
波	皮	皮	氵	氵				
羅	維	維	罒	罒				
蜜	虫	虫	宓	宓				

觀		藋 左方筆畫多，盡量緊實。	觀 右方起筆位置低。撇畫托住左方。
自		ノ 门 讓此撇吃進「目」的左上角，結合更緊密。	
在		在 我以此橫為主筆，所以左方斜撇沒有拉長。	
菩		菩 這一筆畫拉長，橫架讓字穩定。「立」、「口」都壓得很扁。	
薩		萨 這撇要考慮旁邊的「阝」，所以伸展空間有限。	薩 橫尾下沉，穩住字體。
行		行 起筆時位置比左方低一點。	行 比左方低，收尾要尖。
深		泙 中心點在這裡。	
般		亻 「舟」的形狀偏長直，所以這撇配合它。	ノ 先寫成豎的上半部。下段再轉彎。
若		若 橫畫拉長穩住字。撇配合上方長橫畫，所以縮短。	
波		泼 想像 Pizza 的弧形邊緣。	
羅		罒 ソ 斜著點上去。	羅 橫尾拉長。豎畫故意突出，把字釘穩。
蜜		宀 宀 宀 宓 宓 (改了筆順更順。)	此點故意點得橫一些，填補空間。

13

多	夕	夕	夕	夕				
時	寺	寺	日	日				
照	灬	灬	昭	昭				
見	兂	兂	月	月				
五	丄	丄	丁	丁				
蘊	縕	縕	艹	艹				
皆	白	白	比	比				
空	工	工	宀	宀				
度	又	又	庀	庀				
一								
切	刀	刀	十	十				
苦	古	古	艹	艹				

多		多	爽快地把筆尖送出去！ ↙ 大多是 45 度下筆。
時		日	配合右方仍有部件， 微向上斜。　　時　點在中線位置， 容易掌握又穩定。
照		照	像是放四根柴進去爐底。
見		見	要比上面的「目」寬，才有支撐力。　見
五		丁　斜的！　　五　橫畫拉長當底盤。	
蘊		盀　因為左方有「糸」， 所以沒有置中對齊。　盀　正常的置中對齊。	
皆		比　這裡有點空，　比　用撇去填補。	
空		空　我選擇拉長底橫作為托盤。	
度		度　橫畫下面有捺，所以沒有接齊，留個頭和它相對。 捺可以延伸得較下面。	
一		重 輕　起筆到收筆為「重、輕、重」，尾端微垂。	
切		切　故意寫短，避免和旁邊打架。　切　或者也可以選擇 繞下去。	
苦		苨　為了讓字緊密，這豎非常短。	

厄	包	包	厂	厂
舍	舌	舌	亻	人
利	刂	刂	禾	禾
子	一	一	了	了
色	巴	巴	ク	ク
不	卜	卜	丁	丁
異	共	共	田	田
空	坐	坐	宀	宀
空	空	空	空	窄
不	一	一	丁	丁
異	共	共	畢	畢
色	ク	ク	多	多

厄			厄	有橫折鉤就要秀！突出也無妨。　厂　因為以橫折鉤為主筆，所以撇配合收斂了！
舍			仐	寫成短豎，也是為了緊密！
利			禾	這畫縮短，好和上方切齊，讓出右方空間。
子			了	刀！刀！要有刀鋒、刀尖！
色			刍	往內縮，給下方橫折鉤秀。
不			一　丆　不　亻	會有個小小的三角缺口，所以豎畫先按一下筆尖再運筆。
異			田	注意這裡是怎麼交會的。
空			宀　（弧線）　一	不提筆直接回撇。
空				
不			不	角狀底部。
異			異	把主角作給此橫。
色			色　頭　尾	想像它是浮水天鵝優雅的姿態！

色	多	乡	巴	巴				
即	P	P	艮	艮				
是	疋	疋	日	日				
空	工	工	宀	空				
空	坙	坙	宀	宀				
即	P	P	艮	艮				
是	旱	旱	疋	疋				
色	巴	巴	ク	ク				
受	又	又	爫	爫				
想	心	心	相	相				
行	行	行	彳	彳				
識	戠	戠	言	言				

色			色	拿毛筆寫字時不會刻意拐直角。 硬筆也是，要直角會用接二筆來寫！
即			即	右方低。 懸針釘底。
是			是	配合下方的捺，所以縮短了此橫。
空			疒	它可以比左方的撇高一些。
空			宀 向外　宀 向內	都有人用。　空　下方的「工」寫得要扁些。
即			𦥑 ⤵	一筆完成，轉折有頓，但沒提起筆尖。
是			是 送出→	這一捺較斜，又是打底， 所以我讓尾端轉折後，平平地送出。
色				
受			爫 回撇。　受	「又」和上方「爫」之間的空隙不要太大。
想			想	心字極扁，比上方的「相」更寬，托住它。
行			行	尖要果決！
識			識　識	筆畫很多要擠緊。　鉤可以誇張，所以穿破地板。

亦	小	小	亠	亠
復	复	复	彳	彳
如	口	口	女	女
是	日	日	疋	疋
舍	舌	舌	人	人
利	刂	刂	禾	禾
子	一	一	了	了
是	疋	疋	早	早
諸	者	者	言	言
法	去	去	氵	氵
空	工	工	宀	宀
相	目	目	木	木

亦		亦	筆畫向中央集中靠攏，尤其是三個較短的點和撇。
復		ノ ク 撇走圓潤。心中想著弧。	夊 再用捺一口氣穿過它們！
如		女 單獨寫。	女 當偏旁時，被中線壓迫，所以右方伸展受限。
是		是 短撇還是要圓潤。	
舍		人 人字蓋下空間較窄。	舌 所以它寫得收斂。
利		利 短→長。二畫有長度落差。	
子		子 橫畫拉長，架開。	
是		是 上窄下寬求穩定。	
諸		者 單獨寫。	者 「者」在右方偏旁，所以向左的撇沒有空間了。
法		去 「去」在右方偏旁，一樣被壓縮空間了！	
空		空 空字的中心正好也是空的，此空間留小有助緊密。	
相		相 豎畫收得長了一些，補齊右下。	

不	一	一	不	不
生	土	土	不	不
不	丁	丁	、	、
滅	威	威	氵	氵
不	卜	卜	丁	丁
垢	后	后	土	土
不	个	个	丁	丁
淨	爭	爭	氵	氵
不				
增	曾	曾	土	土
不				
減	威	威	氵	氵

不		一 斜上。　　ㄋ 撇出（送勢）。　　不 墜住節奏。	
生		牛 選擇由底盤橫畫為主角，所以上方的構件都收斂了筆勢。	
不		不 此點向右向下了一點點。　　不 筆畫向中間集中，字反而歪了。	
滅		冰 筆畫擠緊。　　滅 給鉤發揮。	
不		不	
垢		垢 撇溜到「土」下方的空間了。	
不		不	
淨		淨 擠緊筆畫。　　淨 主角伸展出來。	
不		不	
增		增 「日」放在底部時，避免上大下小。	
不		不	
減		咸 擠緊！　　減 鉤伸展出來。	

是								
故	攵	攵	古	古				
空	工	工	宀	宀				
中	丨	丨	口	口				
無	灬	灬	無	無				
色								
無	灬	灬	仁	仁				
受	受	受	丠	丠				
想	思	思	恝	恝				
行	仁	仁						
識	諳	諳	諳	諳				
無	無	無	無	無				

是		是	寫作 日 或 曰 皆可。
故		故	筆畫在此集中，彼此都擠緊。
空		空	注意回鉤。 頓一下就回鉤，不要提筆。
中		中	中央懸針支撐全字。
無		無	橫畫拉長架住字，讓字穩定。
色		色	輕按 圓潤 果斷上挑。
無		無	以此形狀相接。
受		刀 圓潤。 又 撇出鋒後，筆尖再兜半圓落筆。	
想		相 心	相字結合時，下方的地板是斜的， 正好配合心字微上翹的頂部。
行		彳 彳	放大之後。 下筆時可以在此接合處留小小三角。
識		言	點移到了右方。 口字向右上偏斜。　　※ 這些寫法都是為了讓字緊密結合。
無		無 拉回上仰的關鍵點。 無 沒有它，上仰就很明顯。	

眼	艮	艮	目	目				
耳	月	月	耳	耳				
鼻	畀	畀	自	自				
舌	舌	舌	二	二				
身	扌	扌	壬	壬				
意	心	心	音	音				
無								
色								
聲	耳	耳	殸	殸				
香	日	日	禾	禾				
味	未	未	口	口				
觸	蜀	蜀	角	角				

眼		眼	讓豎鉤落底，右邊捺畫往上抬。
耳		耳 拉長橫穩定， 所以懸針短。	耳 若以懸針為主角， 橫畫就寫短些。
鼻		自 田 亓 橫為主筆 →	鼻字的三個零件，一定要徹底 壓扁彼此擠緊。
舌		千	長橫短豎。
身		身	穿過最後一撇的位置，此撇不圓潤， 填左下空間。
意		意	下方的「心」最寬，托住上方的「音」。
無		無	長橫在最底下時，尾端微微下垂。
色		色	有鉤當主筆的字，鉤要秀！ 可以稍微拖長。
聲		聲	有捺為主筆了， 所以「耳」的所有筆畫都不拉長。
香		香 主筆是捺， 所以上方橫畫沒拉長。	香 二個主角，互搶風采。
味		味	角狀底部。
觸		蜀 角度抓得較垂直， 以容納裡面的「虫」。	蜀 這樣較不好塞「虫」。

法	去	去	氵	氵			
無	無	無					
眼	眼	眼	目	目			
界	川	川	艮	艮			
乃	乃	乃	乃	乃			
至	土	土	云	云			
無							
意	意	意	立	立			
識							
界	田	田	艮	艮			
無	無	無	無	無			
無	灬	灬	灬	灬			

法			心中想著弧線下筆。
無		無	其實它很像飛碟造型。
眼		目	配合右方仍有「艮」，所以「目」稍微變形了。
界		界	其實我心裡想著它下筆……
乃		收 乃 主	左方撇較收，以鉤為主筆。
至		至	尾橫拉長當托盤穩定字體。
無		無	此長橫是主筆。
意		意	為了讓初學者更快掌握結構，所以採取這種寫法。　意 也可拉長橫畫。
識		語	徹底集中的「言」和「音」。
界		川	左撇右豎的長度有落差。
無		無	所有橫畫走勢都是上斜。
無		無	即使是長橫，也是先上斜再墜尾。　 墜

明	月	月	日	日
亦	亠	亠	亠	亠
無				
無				
明	月	月	日	日
盡	皿	皿	聿	聿
乃				
至	土	土	云	云
無				
老	匕	匕	耂	耂
死	歹	歹	一	一
亦	小	小	亠	亠

明			明	撇的尾端延伸到「日」底下。
亦			亠	橫架出來。
無			無	此點最長。
無			無	輕輕起筆。 收尾時自然把筆尖提起，不必刻意出鋒。
明			月	先走一段直豎， 到底再彎。
盡			盡	最長之橫。 四點收斂。　盡　尾端下垂。
乃			乃	有微微的刀鋒，收尾要尖。
至			至	尾橫最長，尾端下垂。
無			無	注意長橫。
老			老	刻意把這橫向中央集中。　匕　匕 一般　集中後
死			死	此畫最搶眼，可稍誇張。
亦			亦	底部角狀。

無							
老	土	土					
死	匕	匕	歹	歹			
盡	盡	盡					
無							
苦	古	古	艹	艹			
集	木	木	隹	隹			
滅	泜	泜	泜	泜			
道	辶	辶	首	首			
無							
智	日	日	知	知			
亦							

無		無	柵欄之間的空間均分。	
老		老	筆畫向中心集中之後,結構更緊密。	
死		死 短橫稍向上移。	死 未上移。	
盡		盡 結構要壓扁、擠緊。		
無		無	無字出現頻率高,但不容易寫好。	
苦		左端較小 廾 右端較高、大。	十 長橫短豎。	
集		集 橫畫為主。 因空間太小,無法舒展且上有主角,所以化捺為點。		
滅		三點水繞弧 滅 此點點在字體右外側。		
道		道 把車頭拉起來!		
無		無	可以多嘗試各種長短變化的橫畫。	
智		智 「日」當底盤用時, 不宜上大下小。	智 結構不穩定。	
亦		亦 川 底部為角狀,所以不等長。		

無								
得	尋	尋	彳	彳				
以	人	人	丄	丄				
無								
所	斤	斤	戶	戶				
得	𢓜	𢓜	徂	徂				
故	攵	攵	古	古				
菩	立	立	艹	艹				
提	是	是	扌	扌				
薩	萨	萨	阝	阝				
埵	垂	垂	土	土				
依	衣	衣	亻	亻				

無		無　灬	上方三組橫，下方四個點。 微呈放射狀出筆。
得		得 起筆在外側。　　昗	對齊這裡後， 豎鉤起筆向下。
以		以 撇彎到點下方。　　以 點得右下一點。	
無		無 此尾橫為主筆。	
所		戶 圓潤。　戶 這撇跑進「戶」下方之空間。　所 墜住字！	
得		得 最後一點點在字體中心處。	
故		故 撇往「古」的下方跑。	
菩		艹 橫畫最長。	
提		提 捺稍微突出上方覆蓋範圍。	
薩		薩 筆畫很多的字，筆畫之間要緊靠。	
埵		乖 和 屮 部首一樣寫法。　十 回撇。	
依		偏旁 衣　正常 衣 因為左方有「亻」，所以右方的「衣」被限制了 向左發展的空間。	

般	殳	殳	舟	舟				
若	仁	仁	艹	艹				
波	皮	皮	氵	氵				
羅	維	維	罒	罒				
蜜	虫	虫	宓	宓				
多	夕	夕	夕	夕				
故	攵	攵	古	古				
心	心	心	心	心				
無	灬	灬	灬	灬				
罣	圭	圭	罒	罒				
礙	疑	疑	石	石				
無	无	无						

般		舟 當偏旁。　舟 單獨寫。
若		右 橫畫為主，拉長。撇收斂讓上方的橫表現。　右 這是以撇為主筆，供參考。
波		皮 圓潤。　皮 捺超出上方覆蓋範圍。
羅		糸 三點斜上發展。
蜜		丶 ノ 必 必 必 （非標準筆順）
多		多 中心點在第二個夕裡。
故		包住古 故 延伸　筆畫沒有延伸意圖的都要努力擠緊。
心		心 三點越向右越高。
無		無 主筆。
罣		罣 長 短 短 最長
礙		石 矣 疋 每個零件都徹底拉長。石+矣+疋＝礙疋 太扁了。
無		無 墜住整個字。

罣	土	土	罒	罒				
礙	碇	碇	礙	礙				
故	攺	攺	古	古				
無								
有	月	月	丆	丆				
恐	心	心	巩	巩				
怖	布	布	忄	忄				
遠	辶	辶	袁	袁				
離	隹	隹	离	离				
顛	頁	頁	真	真				
倒	刂	刂	佺	佺				
夢	夕	夕	茻	茻				

罣	罣 下〓上	緊密結合！
礙	礙 □□□	結合要非常緊密。
故	古 故 寫到這裡，筆畫結合都很緊。 故 最後捺延伸出去。	
無	無 主筆。	
有	有 有 改變橫、撇的長度，視覺差異就大。	
恐	恐 下方還有鉤，不宜太誇張。 這裡才是主角。	
怖	忄 很緊密的結合。 巾 雖然小小的，刀尖刀鋒不能少。	
遠	拉起 遠 尖尾 前方拉起車頭，後端也要爽快出鋒。	
離	离 刻意上斜。 離 再墜回來。	
顛	真 刻意上斜，且右側切齊。 顛 再墜回來。	
倒	倒 彼此擠緊的部件。	
夢	䒭 上方緊密結合。 夢 撇延伸出去。	

想	心	心	相	相				
究	九	九	宀	宀				
竟	見	見	立	立				
涅	旦	旦	冫	冫				
槃	木	木	般	般				
三	一	一	三	三				
世	十	十	世	世				
諸	者	者	言	言				
佛	弗	弗	亻	亻				
依	衣	衣	亻	亻				
般	殳	殳	舟	舟				
若	右	右	艹	艹				

想		想	平點出去,增加下方心字的寬度。
究		穸 圓潤。 究 爽快上挑。 乙 注意弧度。	
竟		竟 寫得誇張一點點,比上面結構寬一些。	
涅		涅 日/土 結合要緊。	
槃		槃 2/1 因結構上厚下薄,所以下方取長橫為主筆。 下方化捺為點,向上方讓出位置。	
三		三 → 放射狀出筆。	
世		世 最高。 最長橫。	
諸		言 向右靠近,但不侵犯左邊。 者 向左靠近,但不侵犯右邊。 ※ 這條線是小時候桌子中間的男生女生羞羞臉線。	
佛		弗 川 等貫穿上方所有結構後,尾端才開始轉彎。	
依		依 男生女生羞羞臉線(男生會故意超出一點點)。 ※ 要故意靠很近但又沒超線。	
般		舟 一樣是先貫穿上方,尾端才轉彎。	
若		右 橫畫為主筆。	

波	氵	氵	泸	泸				
羅	罹	罹	罒	罒				
蜜	宀	宀	宓	宓				
多	夕	夕	夕	夕				
故	攵	攵	古	古				
得	畳	畳	彳	彳				
阿	可	可	阝	阝				
耨	辱	辱	耒	耒				
多	夕	夕	夕	夕				
羅	維	維	罒	罒				
三	一	一	二	二				
藐	貌	貌	艹	艹				

波		波	三點水串弧線。 下方撇圓潤。	
羅		隹三	放射狀出筆。	
蜜		蜜	上方的「必」和下方的「虫」要擠緊。	
多		多	此撇最長。	頓一下，但不提筆。
故		古	緊密結合。	故 爽快伸展。
得		得	1. 左豎 2. 右豎鉤 要直立，字才站得穩。	
阿		可	「口」往「丁」的右上角靠。	
耨		耒 收斂。	辱	改成長點，讓下面的橫。 豎鉤落筆時偏離「辰」的中心去支撐右方。
多		多	爽快出鋒。	
羅		羅	先上斜，再往右下墜，穩定住字體。	
三		三	尾橫微下墜。	
藐		藐	短長 鉤有刀鋒。	見 在此處接合。

三	一	一	一	一				
菩	立	立	芉	芉				
提	扌	扌	押	押				
故	攵	攵	古	古				
知	口	口	矢	矢				
般	月	月	舟	舟				
若	右	右	艹	艹				
波	皮	皮	氵	氵				
羅	維	維	罒	罒				
蜜	虫	虫	宀	宀				
多	夕	夕	夕	夕				
是	疋	疋	日	日				

三		三 →	
菩		菩	長橫為主筆。
提		提 是 👠	有點像跟鞋底部。
故		故 圓潤。	轉折處速度放慢但勿停下。 轉完後拉起筆尖勿刻意出鋒。
知		矢 上抬。	
般		船 圓潤。 几 微翹、不出鋒。 圓潤。	
若		若	為了讓它釘住下方地面， 有時可以稍微伸長。
波		波 起筆要比左方三點水高。 圓潤！	
羅		羅 小	斜往上之三點仍要放射狀。
蜜		蜜 义 心	弧度不同，仔細看！ 心比較彎。
多		多	要勇敢送出筆尖，猶豫就不俐落了！
是		是 八	下筆要果決！

大	人	人	一	一			
神	申	申	礻	礻			
咒	几	几	口口	口口			
是	疋	疋	日	日			
大	人	人	一	一			
明	月	月	日	日			
咒	几	几	口口	口口			
是	疋	疋	日	日			
無	灬	灬	無	無			
上	一	一	卜	卜			
咒	几	几	口口	口口			
是	疋	疋	日	日			

大			大 丿	轉得圓潤。
神			神	豎和懸針是二支柱。
咒			咒 乙	停頓但不提筆。 轉個圓角。
是			是	往上斜衝之勢，最後再用捺拉回來。
大			大 乀	轉彎處變慢但筆尖不停下。 提起筆尖留下自然尖尾，不必刻意撇出。
明			日	托住左方的「日」，先寫直尾段再彎。
咒			吅	二個口都上斜。
是			是 下方有捺，所以此橫沒寫長。 是 橫畫寫長變這樣。	
無			無	這是倒數第二個無字了！
上			上	斜上。 尾端下墜平衡回來。
咒			咒	果決地上挑出鋒，太長也比沒鋒好。
是			是 是	結合得仍很緊密。

無	灬	灬	無	無			
等	寺	寺	竹	竹			
等	寸	寸	竺	竺			
咒	几	几	叩	叩			
能	㠯	㠯	月	月			
除	余	余	阝	阝			
一							
切	刀	刀	七	七			
苦	古	古	艹	艹			
真	六	六	直	直			
實	貝	貝	宀	宀			
不	八	八	不	不			

無		無 把《心經》練完，無字一定有心得。
等		筌 —長　等　豎鉤的位置不在中央而是偏右。
等		寺 左右二圈分別是點和豎鉤的位置。　古 用「士」定位。
咒		咒 乙 轉折要圓。
能		能 —上方匕小。　匕 轉折要圓。 —下方匕大。
除		除 ⺆—頓筆尖。 ⺆—刀鋒。 ⻖ 　—出鋒。　—尖。
一		提起筆尖所以較細。 粗 ——— 粗且下沉。
切		切 刻意寫短—刀—刀鋒 　—尖
苦		十 短豎長橫。
真		直 大約等寬。　直 橫畫特寬。
實		實 除了長橫、捺、撇之外， 一般「宀」底下的筆畫都不會比它寬。
不		不 注意形狀。　不 小缺口。

虛	业	业	虍	虍				
故	攵	攵	古	古				
說	兌	兌	言	言				
般	殳	殳	舟	舟				
若	右	右	艹	艹				
波	皮	皮	氵	氵				
羅	維	維	罒	罒				
蜜	虫	虫	宓	宓				
多	夕	夕	夕	夕				
咒	几	几	吅	吅				
即	卩	卩	艮	艮				
說	兌	兌	言	言				

虛		虛	丨 丨丨 刂丨 ⁻筆 刂丨丨 刂丨丨 二筆
故		故	
說		訨	送勢。 ⁄⁄ 八 收勢。
般		般	頓筆但不提起。 圓潤 乙 微上翹，收筆尖不出鋒。
若		右	短撇。 長橫。
波		波	圓潤。
羅		羅 維	右「糸」窄而左「隹」寬， 所以中央縱線抓在「隹」上。
蜜		蜜 虫 上斜。 虫 下頓。	
多		多 可以勇敢送筆尖出去。 刀刀 頓一下。 一氣呵成！	
咒		咒 乙 直接上挑較好控制。 乙 也有回挑的。	
即		即 上方不等高。 下方懸針釘底。	
說		說 兌 注意此處。	

咒	几	几	几	几			
曰	二	二	冂	冂			
揭	曷	曷	扌	扌			
諦	帝	帝	言	言			
揭	抅	抅	扟	扟			
諦	帝	帝	言	言			
波	皮	皮	氵	氵			
羅	維	維	四	四			
揭	揭	揭	揑	揑			
諦	訸	訸	諪	諪			
波	皮	皮	氵	氵			
羅	維	維	四	四			

咒			咒	挑起可以稍長，短了沒精神。
曰			曰	此字扁，筆畫少，不必勉強寫大。
揭			揭 勹 較直	因為內部仍有不少筆畫，留出空間。
諦			諦 帝	讓位給左方 剩這裡可以延伸。
揭			揭 勿勿	「人」可以寫在「勹」上面一點。下方「乚」寫完後才會留鉤尾。
諦			諦	上斜之勢由懸針墜下。
波			三點水繞弧 波 圓潤	
羅			羅	筆畫多的字結合要更緊密。
揭			揭	左小、右大。
諦			諦	中文硬筆楷書最常用的梯形結構。
波			沪	頓一下，不提筆就回挑。
羅			罒	中央線穿過位置，「糹」有向左挪，留空間給較寬的「隹」。

僧	曾	曾	亻	亻				
揭	曷	曷	扌	扌				
諦	帝	帝	言	言				
菩	音	音	艹	艹				
提	是	是	扌	扌				
薩	產	產	艹	艹				
婆	女	女	波	波				
訶	可	可	言	言				

僧		曾	日當底，尤其是在右下位置時，不作上大下小狀。
揭		揭	「日」下方還有結構，所以寫得上大下小，留給下方去穩定右下結構。
諦		諦	「言」底部和「巾」的右鉤底部大概切齊。
菩		菩 立	為了配合上下空間，「立」被壓縮成這樣。
提		提	右下是字的黃金位置。
薩		薩 陸	撇出時勿干擾左方「阝」。
婆		波 女	捺收斂為點。橫畫拉長做承托。 女 下方壓扁。
訶		訶 可	「口」位置稍微上移，才能留出右下鉤尾。

三波想罣般無無明法
菩羅究礙若得老亦無
提蜜竟故波以死無眼
故多涅無羅無盡無界
知故槃有蜜所無明乃
般得三恐多得菩盡至
若阿世怖故故集乃無
波耨諸遠心菩滅至意
羅多佛離無提道無識
蜜羅依顛罣薩無老界
多三般倒礙埵智死無
是藐若夢無依亦亦無

57

大神咒是大明咒是無上咒是
無等等咒能除一切苦真實不
虛故說般若波羅蜜多咒即說
咒曰揭諦揭諦波羅揭諦波羅
僧揭諦菩提薩婆訶

般若波羅蜜多心經

觀自在菩薩行深般若波羅蜜多時照見五蘊皆空度一切苦厄舍利子色不異空空不異色色即是空空即是色受想行識亦復如是舍利子是諸法空相不生不滅不垢不淨不增不減是故空中無色無受想行識無眼耳鼻舌身意無色聲香味觸

法　無　眼　界　乃　至　無　意　識　界　無　無

明　亦　無　無　明　盡　乃　至　無　老　死　亦

無　老　死　盡　無　苦　集　滅　道　無　智　亦

無　得　以　無　所　得　故　菩　提　薩　埵　依

般　若　波　羅　蜜　多　故　心　無　罣　礙

罣　礙　故　無　有　恐　怖　遠　離　顛　倒　夢

想　究　竟　涅　槃　三　世　諸　佛　依　般　若

波　羅　蜜　多　故　得　阿　耨　多　羅　三　藐

三　菩　提　故　知　般　若　波　羅　蜜　多　是

大神咒是大明咒是無上咒是

無等等咒能除一切苦真實不

虛故說般若波羅蜜多咒即說

咒曰揭諦揭諦波羅揭諦波羅

僧揭諦菩提薩婆訶